梦回二王

行草诗书画学二十四品

蘇州市慶旭書法美育
名師工作室支持項目

慶旭　著

西泠印社出版社

自序

本書是『夢回「二王」』系列的第三部。

第一部《夢回「二王」：草書〈論語〉》，通篇以草書完成，共一百六十五幀作品（加上兩幅局部放大，計一百六十七個頁面），其最大特點在于每個頁面的内容有相對完整的獨立性，可以説每頁就是一幅草書作品。初始創作的除了對『二王』草書筆法做一個階段性的總結外，還想使讀者在品讀作品或嘗試臨創轉换的同時有一定的完整性。這三年（此書于二〇二一年五月出版）我從一些資訊渠道得知，確實有書友由此獲得某些筆法與字法的啓示，進而創作的作品入選國家級、省級的專業展項。如此説來，附加于它的使命竟已完成了。第二部《夢回「二王」：行草先賢經典》選擇自先秦至民國五十餘位先賢二百零二篇（首）經典詩文作爲創作題材，主要傾向于一幅完整作品的各種形式意味的塑造，所以可以説是由多種形制（對聯除外）的二百零二幅作品構成的。而這本《夢回「二王」：行草詩書畫琴二十四品》則主要出于主題創作的考慮，突出系列性、連續性。

本書内容由《二十四詩品》《二十四書品》《二十四畫品》及《二十四琴品》四部分構成。

《二十四詩品》爲唐代司空圖所作的詩論專著，其在文學史，尤其是文藝理論方面占有十分重要的地位。司空圖以二十四種意境來闡述詩歌的二十四種風格，當然這二十四種風格之中始終滲透着司空圖一致的美學思想，即以老莊思想爲底藴的對自然、對冲淡的美學意趣的追求。而『自然』也恰恰是中國古代文學創作中最理想的審美境界。《二十四詩品》中所體現的一些主要審美觀念，雖然大都是從山水田園詩中概括出來，但這些審美觀念本身具有廣泛性、包容性及較强的擴張力，『構成了中國式的審美理論方式』。所以它并不僅僅體現在山水田園詩中，在包括書法在内的其他藝術創作領域中也被大量運用。于是産生了類似的理論著作，如《二十四書品》《二十四畫品》《二十四琴品》等。

在書法品評領域，南朝齊王僧虔《論書》《論古人書》是較早涉及的。南梁袁昂《古今書評》專論二十五人書法風格，或可謂書品發端。南梁庾肩吾《書品》將漢至齊梁能書者一百二十三人分上中下三等，每等再分上中下，合爲九品，各加議論，體例嚴謹。至唐李嗣真《書後品》、張懷瓘《書斷》，更是從書者、書體、書風等維度出發，精妙

闡述各家風範，將書法品評推向新高度。至清，楊景曾受其師黃鉞影響，仿效司空圖《二十四詩品》作書法品評《二十四書品》。楊景曾，字召林，號竹栗園丁，安徽六安歲貢，嘉慶年間書畫家。歷來書界對其傳記藝事鮮少記述，故其《二十四書品》一直以來未有受到書家的應有注意。他以比喻的手法描繪書法之妙，闡述書法藝術風格。雖然受到《二十四詩品》書寫體例及作者藝術觀念的限制，有一定的時代局限，但總體上把書法藝術的審美格局、功能、內涵與形式等大致涵蓋其內，尤其作為『品』式書法文體書寫，填補了此領域的理論空白。

《二十四畫品》為清黃鉞仿效《二十四詩品》所作的一部繪畫論著。黃鉞（一七五〇—一八四一），字左君，又字左田，號西齋，自號盲左，安徽當塗人，乾隆庚戌進士，嘉慶時授禮部尚書。工書畫，與大學士董誥并稱『董黃二家』。謚勤敏。著有《壹齋集》。《二十四畫品》分為氣韵、神妙、高古、蒼潤、沉雄、沖和、澹逸、樸拙、超脫、奇辟、縱橫、淋漓、荒寒、清曠、性靈、圓渾、幽邃、明净、健拔、簡潔、精謹、俊爽、空靈、韶秀，基本上都屬于對繪畫風格的描繪。覽觀《二十四畫品》可知黃鉞更為推崇沖和、澹逸、荒寒、清曠、幽邃、空靈等境界，這與當時文人士大夫的審美趣尚是一致的。

《二十四琴品》收錄于清代蜀派古琴經典著作《天聞閣琴譜》，作者完全借用司空圖詩品的體例與名目撰寫琴論。郭平《古琴叢談》認為：『琴壇說《溪山琴況》者甚眾，而于此琴品論者寥寥，亦是怪事。實則《二十四琴品》不僅可作為重要的琴論體會，而且完全可當作中國藝術境界、格調的重要文獻來研讀。』可見評價之高。

作為『夢回「二王」』的系列作品，本書依然以王系行草書風為主，更偏向于草書。在《二十四詩品》中創作主旨以『詩意』為依托，希冀作品的精神內蘊能與詩品的意境——即『詩意』，有一個大致的對應，如『雄渾』的筆意相對于『沖淡』顯然粗獷雄厚甚多，反之『沖淡』則盡量弱化綫條形貌的彪悍強勁而強化內質『淡』『無』虛空的本質等等。但説實話，要想把《二十四詩品》中每種風格本身具有的模糊性、通感性，甚至衹可意會不可言傳的多質性，一蹴而就的事情。這不僅僅因為『詩意』中所有風格都以書法點畫反映出來，實在不是一件能够説來就來、要在于書法點畫、綫條自身的抽象性特質。它所包含的那種『有意味的形式』，相對于繪畫，其操作難度顯然要大得多。

所以，最終的理想也祇是在希冀之間。《二十四書品》《二十四畫品》及《二十四琴品》主旨偏在行草一體的書寫實質

本體與樸素的幅式上，當然注脚肯定落在前者。我一直主張書法創作的自然主義——自然書寫、自由書寫、自在書寫。

也就是在藝術創作的內容與形式的義理中，推崇在內容上痛下苦功。書法的內容其根本要義在書寫的本體與書寫的實

質，簡單理解爲筆墨技巧，主要是前者。

爲盡量減少誤差，在創作中反復比對詩文版本：《二十四詩品》流傳甚廣，此以中華書局版爲準；《二十四書品》

所傳甚少，此處參照中國國家圖書館藏版資料；《二十四畫品》則據黃鉞《壹齋集》；《二十四琴品》爲清溫鈞所撰之文。

在此一并至誠感謝詩文的作者及編輯們。

慶　旭

二○二三年九月十八日于姑蘇

目錄

一

《二十四詩品》（唐 司空圖）

雄渾

大用外腓，真體內充。返虛入渾，積健為雄。具備萬物，橫絕太空。荒荒油雲，寥寥長風。超以象外，得其環中。持之匪強，來之無窮。

二十の詩品之雄渾

七月二十日 廣心

沖淡

素處以默，妙機其微。飲之太和，獨鶴與飛。猶之惠風，荏苒在衣。

閱音修篁，美曰載歸。遇之匪深，即之愈希。脫有形似，握手已違。

纖穠

采采流水，蓬蓬遠春。窈窕幽谷，時見美人。碧桃滿樹，風日水濱。柳陰路曲，流鶯比鄰。乘之愈往，識之愈真。如將不盡，與古爲新。

沉著

緑林野屋，落日氣清。脫巾獨步，時聞鳥聲。鴻雁不來，之子遠行。

所思不遠，若爲平生。海風碧雲，夜渚月明。如有佳語，大河前橫。

高古

畸人乘真，手把芙蓉。泛彼浩劫，窅然空踪。月出東斗，好風相從。
太華夜碧，人聞清鐘。虛佇神素，脫然畦封。黃唐在獨，落落玄宗。

畸人乘真手把芙蓉泛彼浩
劫窅然空踪月出東斗好風相
從太華夜碧人聞清鐘虛
佇神素脫然畦封黃唐在獨
落落玄宗

二十四詩品之高古

甲申三〇 庚旭

玉壺買春，賞雨茅屋。坐中佳士，左右修竹。白雲初晴，幽鳥相逐。眠琴綠陰，上有飛瀑。落花無言，人淡如菊。書之歲華，其曰可讀。

典雅

玉壺買春，賞雨茅屋。坐中佳士，左右修竹。白雲初晴，幽鳥相逐。眠琴綠陰，上有飛瀑。落花無言，人淡如菊。書之歲華，其曰可讀。

二十四詩品之典雅　庾旭

洗煉

如礦出金，如鉛出銀。超心煉冶，絕愛緇磷。空潭瀉春，古鏡照神。

體素儲潔，乘月返真。載瞻星辰，載歌幽人。流水今日，明月前身。

二十四詩品之洗煉

四月二十四日．廣心

洗煉是一種經過用洗煉治而達簡潔的淨的藝術思枝就文字創作而言洗煉所及的涵索是三個具一作為藝術媒介的其其二作為生活概括的運思其三作為劇作表現的主體

川神如龙川氣如虹巫峽千尋走
雲連風飲真茹強蓄素守中
喻彼川健是謂存雄天地與立
神化攸同期之以實御之以終

二十四詩品之勁健

十月二十有自廣旭

勁健

行神如空，行氣如虹。巫峽千尋，走雲連風。飲真茹強，蓄素守中。

喻彼行健，是謂存雄。天地與立，神化攸同。期之以實，御之以終。

綺麗

神存富貴，始輕黃金。濃盡必枯，淡者屢深。霧餘水畔，紅杏在林。月明華屋，畫橋碧陰。金尊酒滿，伴客彈琴。取之自足，良殫美襟。

二十四詩品之綺麗 七月二十六日 慶心

一二

俯拾即是，不取諸鄰。俱道適往，着手成春。如逢花開，如瞻歲新。真與不奪，強得易貧。幽人空山，過雨採蘋。薄言情悟，悠悠天鈞。

二十四詩品之自然
癸巳七月 屋心

自然是順應天地本性的自在本真風格，作為一種審美理想自然這一風格的形成源于老和哲學老子遵道把道設為大千世界之奉原宇宙存在的總規律世間眾生萬物之法紀。此天、此道、此自然此此指的是自然之道的一切造化也蓋此有意為之是出於純粹的自然而作的老子謂人物原初的自然本性或天性。老子至秋水中謂之主張保持萬物天性的本性不能謀人為故謀之於老。老此以後一些理性太朴老此自然作的主張引入藝術美學從而確立起崇奉自然的詩美汪趨鐘嶸劉勰皆分明別提出過自然妙會的論

自然

俯拾即是，不取諸鄰。俱道適往，着手成春。如逢花開，如瞻歲新。

真與不奪，強得易貧。幽人空山，過雨采蘋。薄言情悟，悠悠天鈞。

含蓄

不着一字，盡得風流。語不涉難，若不堪憂。
如淥滿酒，花時反秋。
悠悠空塵，忽忽海漚。淺深聚散，萬取一收。

不著一字，盡得風流。語不涉難，若不堪憂。渌滿酒，花時反秋。悠悠空塵，忽忽海漚。淺深聚散，萬取一收

二十四詩品之含蓄

七月二十七日 辰旭

二十四詩品之豪放

豪放

觀化匪禁，吞吐大荒。由道反氣，處得以狂。天風浪浪，海山蒼蒼。
真力彌滿，萬象在旁。前招三辰，後引鳳凰。曉策六鼇，濯足扶桑。

精神

欲返不盡，相期與來。明漪絕底，奇花初胎。青春鸚鵡，楊柳樓臺。

碧山人來，清酒深杯。生氣遠出，不着死灰。妙造自然，伊誰與裁？

缜密

是有真迹，如不可知。意象欲出，造化已奇。水流花开，清露未晞。

要路愈远，幽行为迟。语不欲犯，思不欲痴。犹春于绿，明月雪时。

疏野

惟性所宅，真取弗羈。控物自富，與率爲期。築室松下，脫帽看詩。但知日暮，不辨何時。倘然適意，豈必有爲。若其天放，如是得之。

清奇

娟娟群松，下有漪流。晴雪满汀，隔溪渔舟。可人如玉，步屟寻幽。

载瞻载止，空碧悠悠。神出古异，淡不可收。如月之曙，如气之秋。

委曲

登彼太行，翠繞羊腸。杳靄流玉，悠悠花香。力之於時，聲之於羌。似往已回，如幽匪藏。水理漩洑，鵬風翱翔。道不自器，與之圓方。

取語甚直，計思匪正

深身道遠人必見

道心清澗之世碧松

之陰一客荷樵一客聽

琴情性所至妙不自尋

遇之自天冷然希

音

二十四詩品之實境　荒凡

實境

取語甚直，計思匪深。忽逢幽人，如見道心。清澗之曲，碧松之陰。
一客荷樵，一客聽琴。情性所至，妙不自尋。遇之自天，泠然希音。

二十四诗品之悲慨

悲慨

大風卷水，林木爲摧。意苦欲死，招憩不來。百歲如流，富貴冷灰。

大道日喪，若爲雄才。壯士拂劍，浩然彌哀。蕭蕭落葉，漏雨蒼苔。

二二

前川素後辰山画情真の字

形容

絕伫靈素，少回清真。如覓水影，如寫陽春。風雲變態，花草精神。

海之波瀾，山之嶙峋。俱似大道，妙契同塵。離形得似，庶幾斯人。

超詣

匪神之靈，匪機之微。如將白雲，清風與歸。遠引若至，臨之已非。

少有道契，終與俗違。亂山喬木，碧苔芳暉。誦之思之，其聲愈希。

超詣是一種越表象的本體象徵藝術風格，當今学界第七二有兩額探討，其一認為作者把迅的境界是从同品奇的阴荒象徵的花術境骨作〜逆大公旨之其二是揭示起旨的藝術切地道得指出起旨風格迅水的脈丝〜是以象外象景外景而连到的韻外之致這決堂此二作為超驗象徵的藝術體現些然是本體象徵

二十四詩品之超詣

飄逸

落落欲往，矯矯不群。緱山之鶴，華頂之雲。高人惠中，令色絪縕。

御風蓬葉，泛彼無垠。如不可執，如將有聞。識者期之，欲得愈分。

曠達

生者百歲，相去幾何？歡樂苦短，憂愁實多。何如尊酒，日往烟蘿。
花覆茅檐，疏雨相過。倒酒既盡，杖藜行歌。孰不有古，南山峨峨。

流動

若納水輨，如轉丸珠。夫豈可道，假體如愚。荒荒坤軸，悠悠天樞。載要其端，載聞其符。超超神明，返返冥無。來往千載，是之謂乎。

《二十四書品》（清 楊景曾）

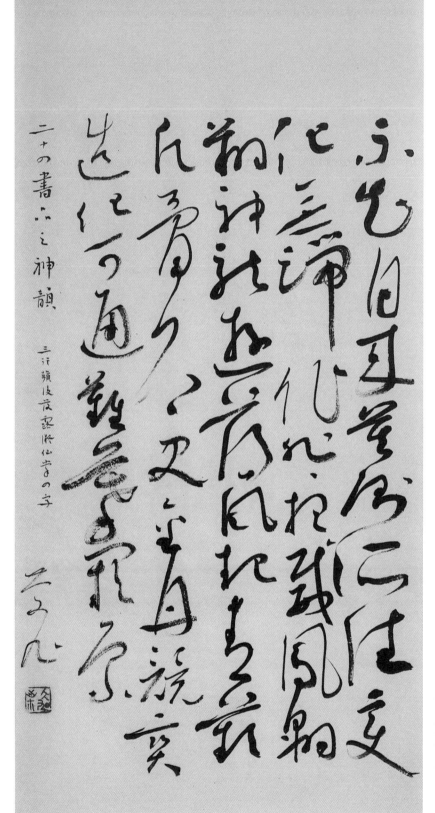

神韵

不知自來，莫測所往。變化無端，作非非想。威鳳翱翔，神龍游蕩。

風起青蘋，露凝仙掌。凡骨久更，金丹競爽。造化可通，難摹闕象。

古雅

曰衛曰鍾，亦羲亦獻。　棱圭俱無，精神斯健。　漢魏遺留，晋唐素絹。
色縈斑斕，香浮蘿蔓。　琴是已焦，蕙初摘晼。　三代而還，實爲我願。

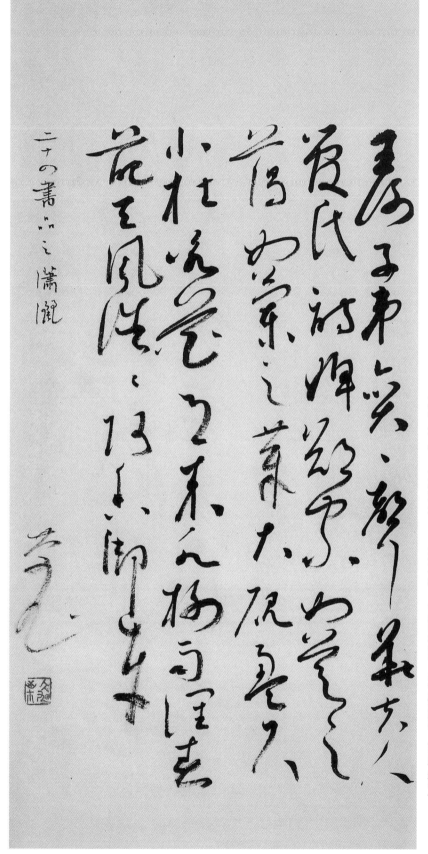

瀟灑

王謝子弟，奕奕聲華。夫人管氏，詩婢鄭家。如芝之藹，如蘭之芽。大硯盈尺，小杜咏花。月來水榭，雨潤春葩。天風浩浩，阿香御車。

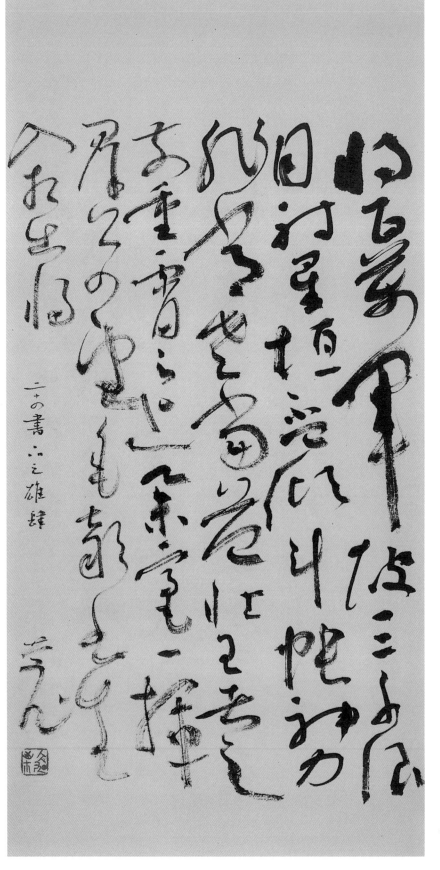

雄肆

將百萬軍，破三千浪。目射星垣，杯傾斗帳。神力非常，老當益壯。
王者之前，重霄之上。舉毫一揮，群公四望。毛穎書生，入相出將。

名貴

惜墨如金，彝鼎重器。甘露醴泉，騁神炫异。錢選其青，雀攣其翠。仙樂盈耳，天香撲鼻。挹之神馳，聞之不寐。稀世珍奇，少雙寡二。

擺脫

采回生草，燃反魂香。出蛇走獺，理腦針腸。椿子增式，天鼠留方。

非關素問，不在青囊。捶胸畫掌，頃刻清涼，妙哉療俗，長勿相忘。

遒煉

氣勁深秋，鋼鎔大冶。干將之劍，昆吾之瓦。草不妨顛，真豈能假。顏歐結構，虞褚模寫。尺幅五雲，觀碑駐馬。百折千回，盛名之下。

神凝似水，鋒利如犀。搏鵬上漢，午鷄初啼。爽如并剪，脆若哀梨。荔裳荷蓋，竹友梅妻。岩懸欲墜，輕燕飛低。凌波仙子，世界琉璃。

峭拔

神凝似水，鋒利如犀。搏鵬上漢，午鷄初啼。爽如并剪，脆若哀梨。荔裳荷蓋，竹友梅妻。岩懸欲墜，輕燕飛低。凌波仙子，世界琉璃。

精嚴

弦無虛控，律無毫差。純青火色，整飭容儀。杜康糟粕，汰盡成飴。亞夫細柳，君不能馳。精求簡潔，嚴不離奇。應規入矩，入法堪追。

弦無虛控律無毫差
純青火色整飭容儀
杜康糟粕汰盡成飴

亞夫細柳君不能馳
精求簡潔嚴不離奇
應規入矩入法堪追

二十四書品之精嚴

庚旭

濯濯者柳，灼灼者花。

秋水蒹葭，伊人宛在。

蓬荜增辉，鲜荔入口。

班香宋艳，仙乎少霞。

升堂入室，到二王家。

二王书为之耘秀庚旭

鬆秀

濯濯者柳，灼灼者花。春城桃李，秋水蒹葭。伊人宛在，不遠天涯。
鮮荔入口，玉笋浣紗。班香宋艷，仙乎少霞。升堂入室，到二王家。

渾舍

積雪爲泥，印之斯妙。琢金爲沙，畫之愈肖。大美內舍，自他有耀。

處匣太阿，瑩光四照。沒字豐碑，無弦古調。茁茁微芒，拈花一笑。

澹逸

輕雲出岫，隨意卷舒。客來不速，月見生初。偶然插柳，姿致如如。
無端過雨，風韵於於。興酣落墨，既清且虛。矜心躁氣，於焉以除。

工細

天衣無縫，雲錦薰釀。工力悉敵，斯爲正宗。得心應手，矩矱從容。繩取其直，劍愛其鋒。風前芍藥，月下芙蓉。游神衆美，若金在鎔。

變化

摹拓硬黃，千古一轍。　脫手如新，風雲各別。　蓬振沙驚，一波三折。

頓挫抑揚，泉飛石裂。　自無而有，瓊漿玉屑。　妙手空空，聰明冰雪。

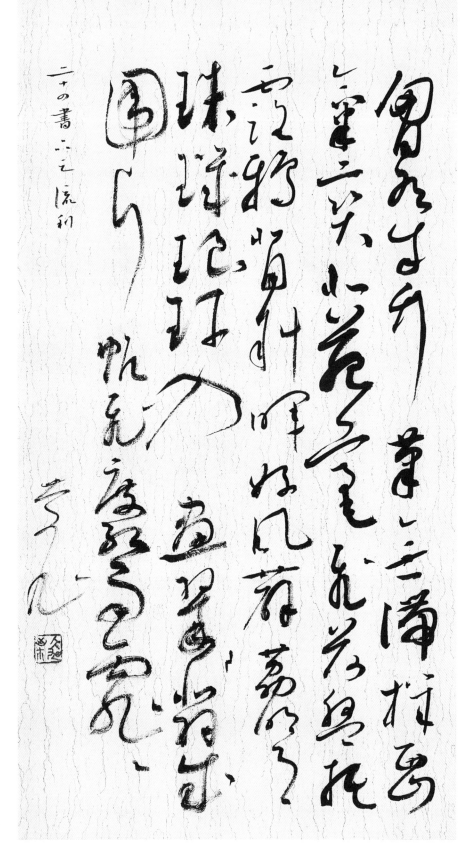

流利

胸有成竹，筆無滯機。西山氣爽，北苑毫飛。荷盤托露，鴉背斜暉。好風薜荔，明月珠璣。琅玕入畫，翡翠成圍。片帆飛度，紅雨霏霏。

頓挫

公孫舞劍，低昂迴翔。於焉悟入，著筆乃良。烟霏霧結，鷺序雁行。雙鈎露穎，兩腋生涼。音朗號鐘，韵清繞梁。窮機按律，吹笙鼓簧。

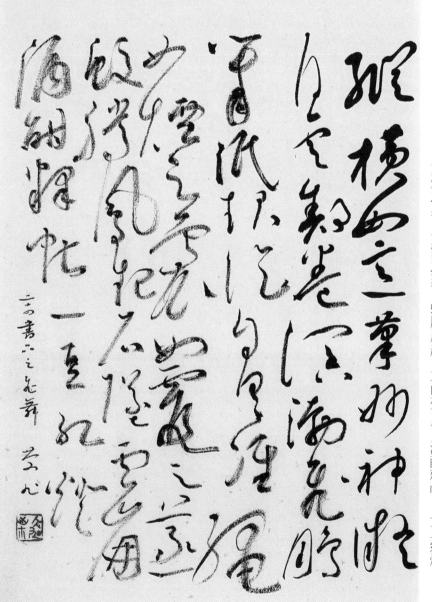

飛舞

縱橫如意，筆妙神凝。白雲舒卷，溟渤飛鵬。幾泯起訖，自具准繩。如烟之裊，如霞之蒸。蛟騰鳳起，石墜雲崩。酒酣釋帖，一豆紅燈。

和風吹林，偃草扇樹。古岸閑花，水田逸鷺。機趣橫生，具茲尺素。靖廊廟心，起山林慕。深澗投竿，坡間小住。渺慮沉思，訪桃源路。

超邁

瘦硬

老鹄善立，野鹤孤飞。神清骨重，味淡声希。最高峰上，峭壁崔巍。比菊之瘦，怜玉之霏。气寒郊岛，神远脂韦。风岂畏劲，笋岂云肥。

圓厚

飛燕憎瘦，輕能舞掌。玉環妙矣，弱不勝衣。牡丹金帶，罌粟紫圍。

鉛華在御，縞素凝輝。人披錦繡，花吐芳菲。清光内蘊，誰曰非非。

停匀

觚駐點黼，衛恒論書。黵滅注缺，逸少楷模。懸針倒薤，潤玉圓珠。

人蓄油素，絲欄朱烏。分間布白，不失厘銖。金相玉琢，夏璉商瑚。

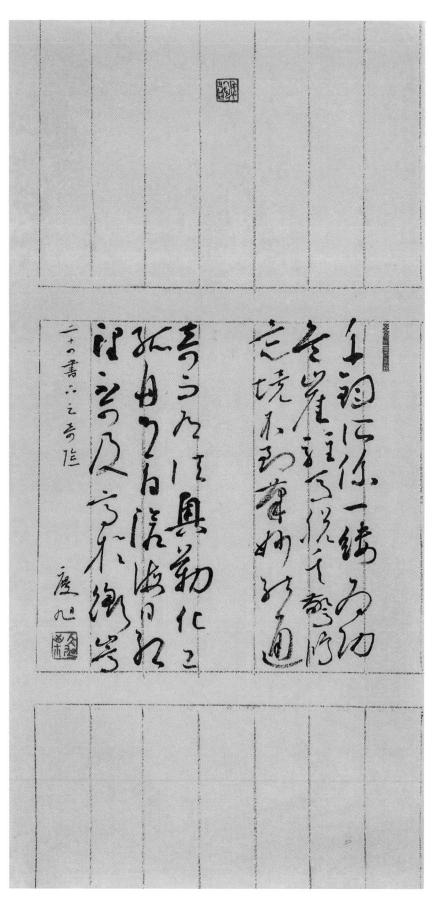

奇險

千鈞所係，一縷爲功。危崖駐馬，脫矢驚鴻。意境不到，筆妙能通。

奇而有法，奧勒化工。孤舟月白，滄海日紅。望不可及，高于衡嵩。

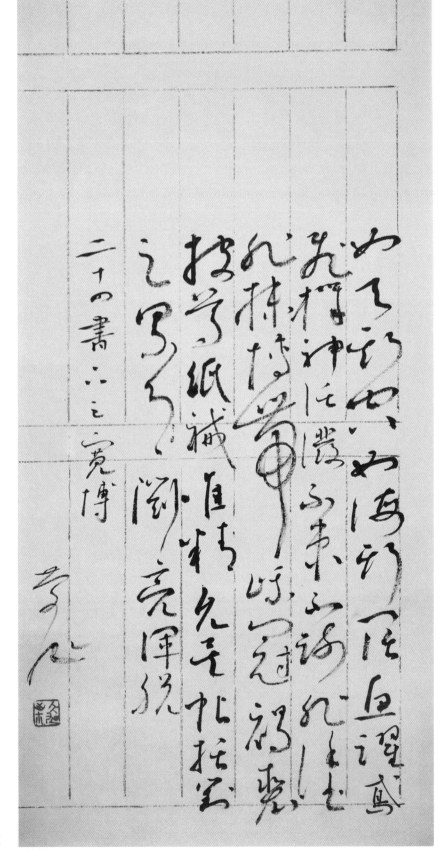

寬博

如天斯空，如海斯闊。魚躍鳶飛，機神活潑。不束不疏，非塗非抹。博帶峨冠，褐裘披葛。紙滅唯精，允矣帖括。對之累日，瀏亮渾脱。

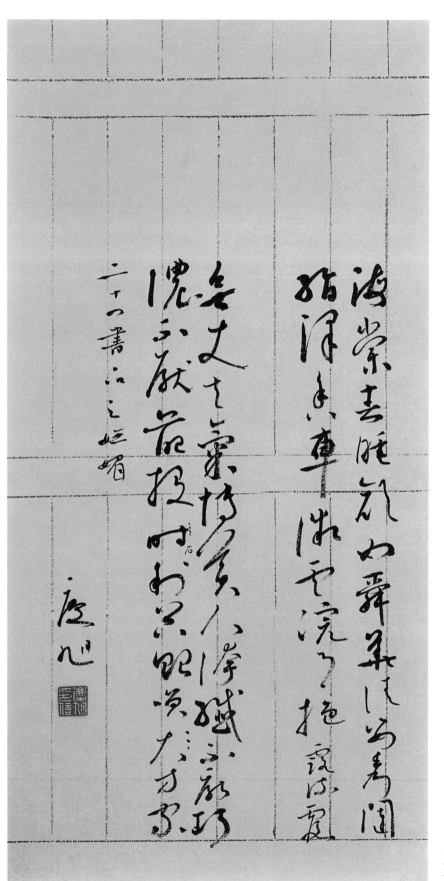

嫵媚

海棠春睡，顏如舜華。清姿秀閨，脂澤香車。徽雲浣月，把露流霞。無丈夫氣，博美人誇。纖不厭巧，濃不厭葩。投石利器，貽笑方家。

《二十四畫品》（清 黃鉞）

氣韻

氣韵

六法之難，氣韵爲最。意居筆先，妙在畫外。如音栖弦，如烟成靄。天風泠泠，水波瀲瀲。體物周流，無小無大。讀萬卷書，庶幾心會。

六法之難以氣韻
為最意居筆先妙
在畫外如音栖弦如煙成
靄天風泠泠水波瀲瀲
體物周流以二小以無
大讀萬卷書庶幾
心會 二十四畫品之氣韻
廣旭

神妙

雲蒸龍變春交樹
花。造化在我心耶手
耶驅役眾美不名一
家。工似工意爾眾無
嘩偶然得之夫何
可加學徒皓首茫無
津涯
二○畫品之神妙 庭心

神妙

雲蒸龍變，春交樹花。造化在我，心耶手耶？驅役眾美，不名一家。

工似工意，爾眾無嘩。偶然得之，夫何可加？學徒皓首，茫無津涯。

高古

即之不得，思之不至。寓目得心，旋取旋弃。翻《金仙》書，拓《石鼓》字。古雪四山，充塞無地。羲皇上人，或知其意。既無能名，誰泄其秘？

蒼潤

妙法既臻，菁華日振。氣厚則蒼，神和乃潤。不豐而腴，不刻而俊。
山雨灑衣，空翠黏鬢。介乎迹象，尚非精進。如松之陰，匠心斯印。

沉雄

沉雄

目極萬里，心游大荒。魄力破地，天爲之昂。括之無遺，恢之彌張。
名將臨敵，駿馬勒韁。詩曰魏武，書曰真卿。雖不能至，夫亦可方。

目極萬里之將大荒
魄力破地之而之昂
括之無遺恢之彌張
名將臨敵駿馬勒韁
詩曰魏武書曰真卿
雖不能至夫亦可方

二十四畫品之沉雄

沖和

> 沖和

暮春晚霽，赬霞日消。風語虛鐸，籟過洞簫。三爵油油，毋餔其糟。
舉之可見，求之已遙。得非力致，失因意驕。如彼五味，其法維調。

澹逸

白雲在空，好風不收。瑤琴罷揮，寒漪細流。偶爾坐對，嘯歌悠悠。遇簡以靜，若疾乍瘳。望之心移，即之銷憂。於詩爲陶，於時爲秋。

樸拙

大巧若拙，歸樸返真。草衣卉服，如三代人。相遇殊野，相言彌親。寓顯於晦，寄心於身。譬彼冬嚴，乃和於春。知雄守雌，聚精會神。

二十四畫品之 樸拙 庭旭

樸拙

大巧若拙，歸樸返真。草衣卉服，如三代人。相遇殊野，相言彌親。寓顯於晦，寄心於身。譬彼冬嚴，乃和於春。知雄守雌，聚精會神。

超脱

超脱

腕有古人，機無留停。意趣高妙，縱其性靈。峨峨天宮，嚴嚴仙扃。
置身空虛，誰爲戶庭。遇物自肖，設象自形。縱意恣肆，如塵冥冥。

腕有古人，機無留停
意趣高妙，縱其性靈
峨峨天宮，嚴嚴仙扃
置身空虛，誰爲戶庭
遇物自肖，設象自形
縱意恣肆，如塵冥冥

二十四畫品之超脱

奇僻

造境無難，驅毫維艱。猶之理徑，繁蕪用刪。苦思內斂，幽況外頒。

極其神妙，天爲破慳。洞天清閟，蓬壺幽閑。以手扣扉，奄然啓關。

縱橫

積法成弊，舍法大好。匪夷所思，勢不可了。曰一筆耕，況一筆掃。天地古今，出之懷抱。游戲拾得，終不可保。是有真宰，而敢草草。

淋漓

（書法作品）

淋漓

風馳雨驟，不可求思。蒼蒼茫茫，我攝得之。興盡而返，貪則神疲。
毋使墨飽，而令筆飢。酒香勃鬱，書味華滋。此時一揮，樂不可支。

荒寒

邊幅不修，精采無既。粗服亂頭，有名士氣。野水縱橫，亂山荒蔚。兼葭蒼蒼，白露晞未。洗其鉛華，卓爾名貴。佳茗留甘，諫果回味。

邊幅不修，精采無既。粗服亂頭，有名士氣。野水縱橫，亂山荒蔚。兼葭蒼蒼，白露晞未。洗其鉛華，卓爾名貴。佳茗留甘，諫果回味。

二十四畫品之荒六 庭旭

清曠

皓月高臺，清光大來。眠琴在膝，飛香滿懷。沖霄之鶴，映水之梅。意所未設，筆爲之開。可以藥俗，可以增才。局促瑟縮，胡爲也哉！

性靈

耳目既飫，心手有喜。天倪所動，妙不能已。自本自根，亦經亦史。

淺窺若成，深探匪止。聽其自然。法爲之死。譬之詩歌，《滄浪》《孺子》。

圓渾

圓渾

盤以喻地，笠以寫天。　萬象遠視，遇方成圓。　畫亦造化，理無二焉。

圓斯氣裕，渾則神全。　和光熙融，物華娟研。　欲造蒼潤，斯途其先。

幽邃

山不在高，惟深則幽。林不在茂，惟健乃修。毋理不足，而境是求。毋貌有余，而筆不遒。息之深深，體之休休。脱有未得，擴之以游。

二十四畫品之幽邃

明淨

虛亭枕流荷花當秋
靜花的、碧潭悠悠、美人
明妝、載橈蘭舟目送心
艷神留於幽淨與花
競明爭水浮施朱傅粉
徒招眾羞

二二畫六三明淨

明净

虚亭枕流，荷花当秋。紫花的的，碧潭悠悠。美人明妆，载桡兰舟。
目送心艳，神留于幽。净与花竞，明争水浮。施朱傅粉，徒招众羞。

健拔

劍拔弩張，書家所誚。縱筆快意，畫亦不妙。體足用充，神警骨峭。軒然而來，憑虛長嘯。大往固難，細入尤要。頰上三毫，裝楷乃笑。

簡潔

厚不因多，薄不因少。旨哉斯言，朗若天曉。務簡先繁，欲潔去小。人方辭費，我一筆了。喻妙於微，游物之表。夫誰則之？不鳴之鳥。

精謹

石建奏事，書馬誤四。謹則有余，精則未至。了然於胸，殫神竭智。富於千篇，貧於一字。慎之思之，然後位置。使寸管中，有千古寄。

俊爽

如逢真人，雲中依稀。如相駿馬，毛骨權奇。　未盡諦視，先生光輝。
氣偕韻出，理將妙歸。　名花午放，彩鸞朝飛。　一涉想像，皆成滯機。

如逢真人雲中依稀如
相駿馬毛骨權奇未盡諦
視先生光輝氣偕韻出
理將妙歸名花午放彩
鸞朝飛一涉想像皆成
滯機　二十四畫品之俊爽

壓心

空靈

栩栩欲動，落落不群。空兮靈兮，元氣絪縕。骨疏神密。外合中分。自饒韵致，非關烟雲。香銷爐中，不火而薰。鷄鳴桑顛，清揚遠聞。

韶秀

間架是立，韶秀始基。如濟墨海，此為之涯。媚因韶誤，嫩為秀岐。
但抱妍骨，休憎面媸。有如艷女，有如佳兒。非不可愛，大雅其嗤。

《二十四琴品》（清 温钧）

雄渾

心浸太清，翩翩無迹。坐罝父堂，奪中散席。巍巍山高，洋洋水碧。

相忘椅梧，相賞松石。發采揚明，變態獨辟。拊弦辨絲，得之園客。

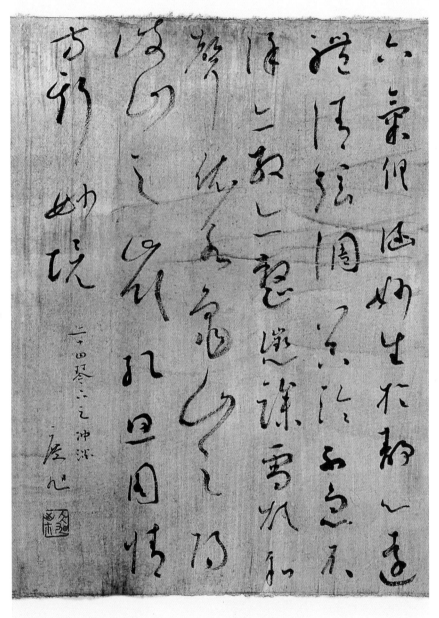

冲淡

六氣俱涵，妙生於静。　心遠體清，弦調器泠。　不急不徐，亦散亦整。

懲躁雪煩，和聲依永。　崛山之陽，岐山之嶺。　孔思周情，方斯妙境。

纖穠

天圓地方，風雲布濩。大弦小弦，按節合度。離鸝游鴻，絡繹奔赴。流水落花，臨風玉樹。聲本自然，曲奚容誤。條昶清河，操縵有素。

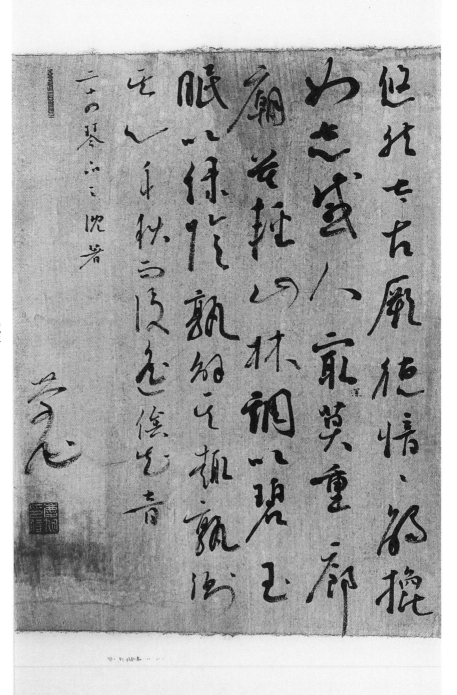

沈著

悠然太古，厥德惛惛。觸揿如志，感人最深。莫重廊廟，莫輕山林。
調以碧玉，眠以綠陰。孰解其趣，孰測其心。千秋而後，遙俟知音。

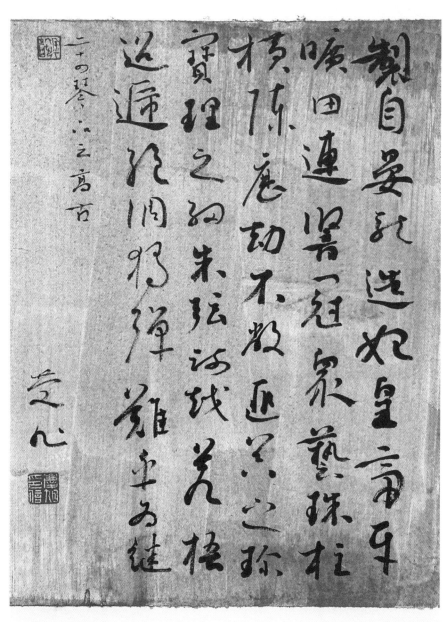

高古

製自晏龍，造始皇帝。牙曠田連，響冠衆藝。珠柱横陳，歷劫不敝。匪器之珍，寶理之細。朱弦疏越，蒼梧迢遞。絶調獨彈，難乎爲繼。

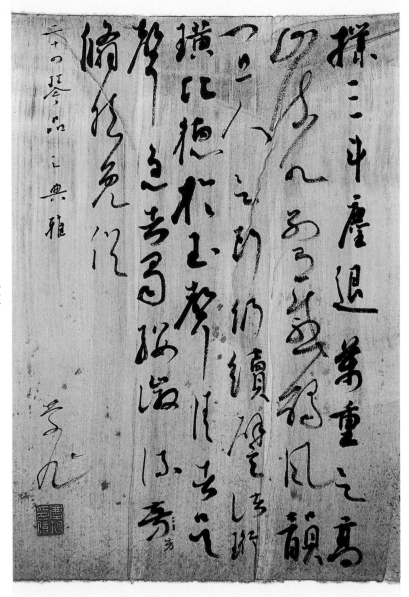

典雅

撲三斗塵，退萬重欲。高山流水，別有感觸。風韵宜人，欲斷仍續。

聲清者吳，聲急者蜀。譬諸珩璜，比德於玉。纓徵流芳，翛然免俗。

洗煉

色相空空，妙生十指。輕攏慢撚，心清於水，攪之逾深，澄之不滓。如翦雙瞳，如洗雙耳。翠蓋娟娟，漪流瀰瀰。鼇耶松耶？手揮綠綺。

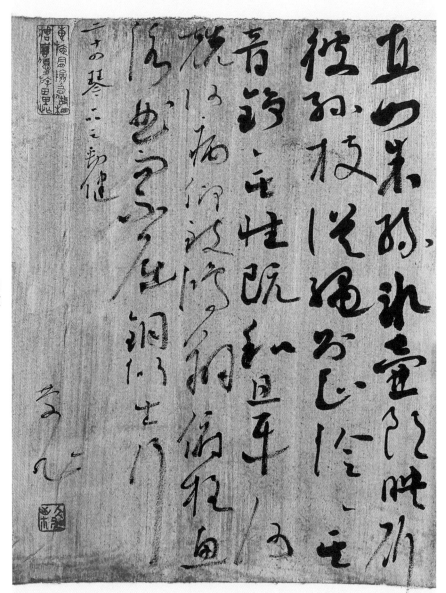

勁健

直如朱絲，冰壺朗映。斫彼孫枝，從繩則正。泠泠其音，錚錚其性。

既和且平，何兢何病。仰致鴻翔，俯格魚泳。曲而不屈，銅似士行。

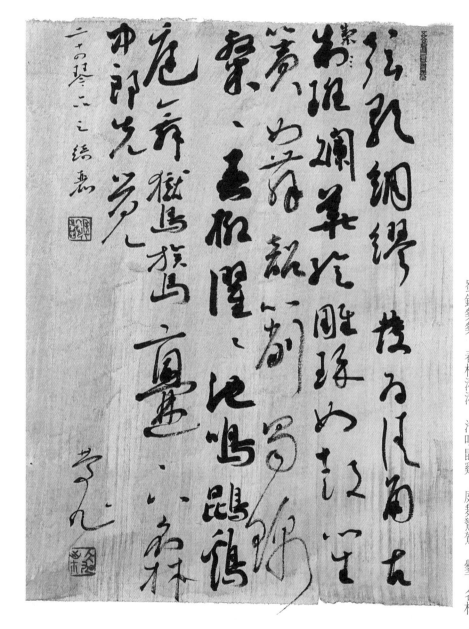

綺麗

弦歌綢繆，發爲淸角。古製斑斕，華繪雕琢。如鼓笙簧，如舞《韶箾》。蜀錦粲粲，春柳濯濯。池鳴鷗鷖，庭舞鸞鸑。爨下名材，中郎先覺。

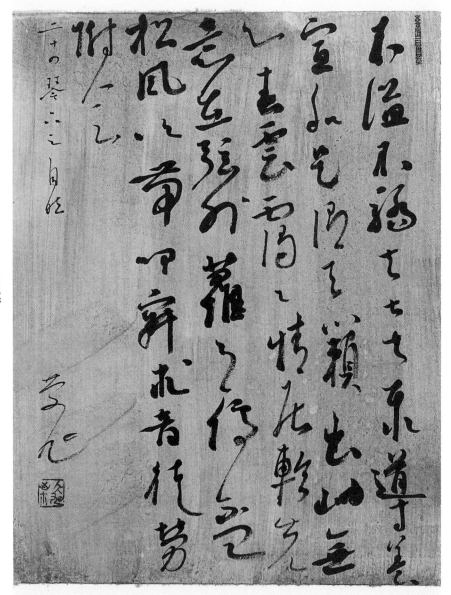

自然

不溢不驕，去甚去泰。導養宣和，是謂天籟。出岫無心，春雲靄靄。

情居軫先，意在弦外。蘿月停杯，松風吹帶。叩寂求音，徒勞附會。

含蓄

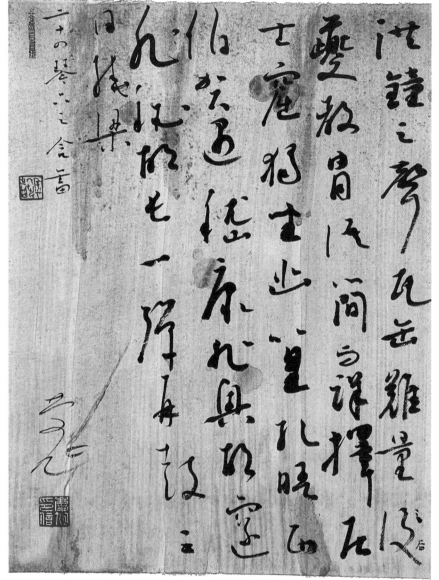

洪鐘之聲，瓦缶難量。后夔教胄，語簡而詳。擇居士窟，獨坐幽篁。

孔晤西伯，賀遇嵇康。非奧胡邃，非秘胡長。一彈再鼓，三日繞梁。

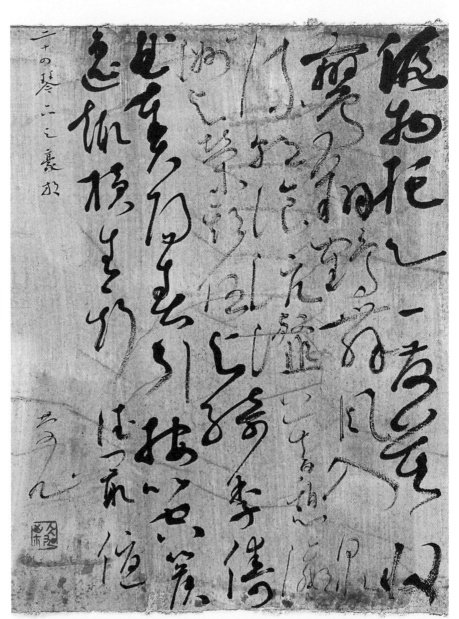

豪放

假物托心，一發莫收。鸞翔鶴舞，風入泉流。朝餐沆瀣，暮憩瀛洲。與榮期伍，與綺季儔。曲奏《陽春》，引按《箜篌》。逸趣橫生，斯德最優。

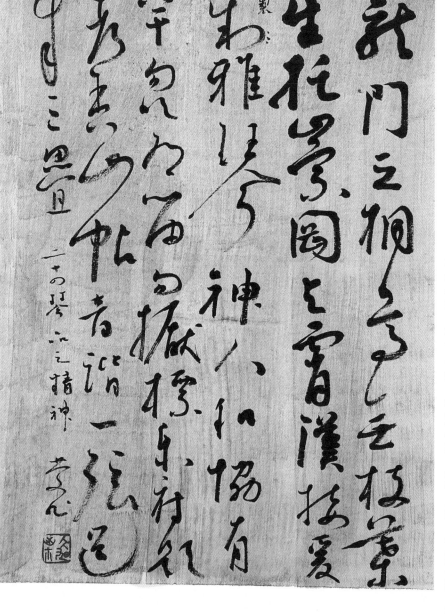

精神

龍門之桐，高無枝葉。生托崇岡，與霄漢接。爰製雅琴，神人和協。有竿勿吹，有笛勿撅。標樂府題，考香山帖。音諧一弦，道成三疊。

繽密

音出山巔，　山操其秀。　弦緪室中，　室銘其陋。　汛汛移情，　宮商迭奏。

是疏非稀，　是繁非湊。　衆葩敷榮，　神淵吐溜。　善始合終，　毫無罅漏。

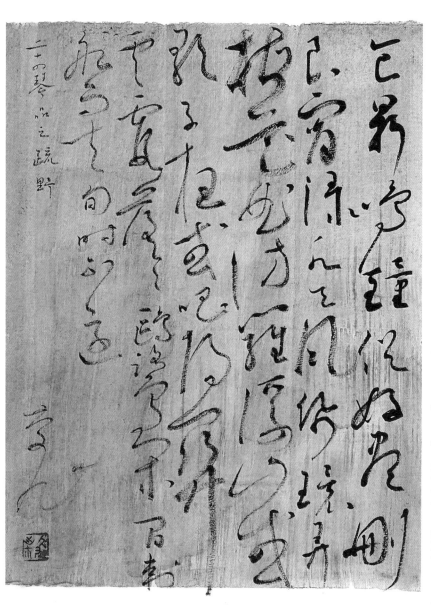

疏野

食鼎鳴鐘，俗好盡删。良宵淥水，天風佩環。弄《梅花曲》，訪羅浮山。或歌《子夜》，或唱《陽關》。雲霞落落，鷗鷺閑閒。刺船而去，旬時不還。

清奇

纤尘不染，匪曰疏慵。凡蹊不落，匪曰孤踪。贺若可见，钟期可逢。平铺风篁，高倚长松。呼嶧陽友，歌負情濃。海山無事，一鶴相從。

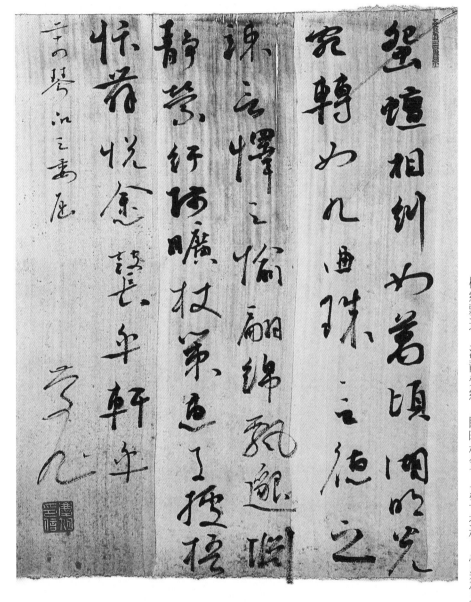

委屈

瑿璮相糾，如萬頃湖。明光宛轉，如九曲珠。言德之竦，言懌之愉。翩綿飄逸，淵静縈紆。師曠杖策，惠子據梧。忭舞悅忩，襲乎軒乎。

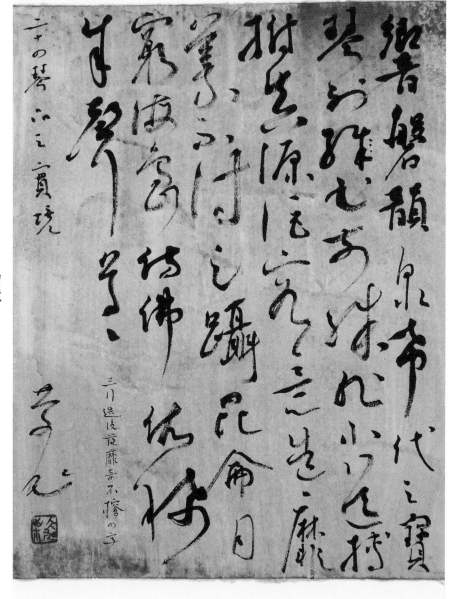

寶境

響磬韵泉，希代之寶。琴列書前，殊非小道。搏拊真源，詎容意造。
靡奇不搜，靡義不討。足躡昆侖，目窮海島。仿佛依稀，成聲草草。

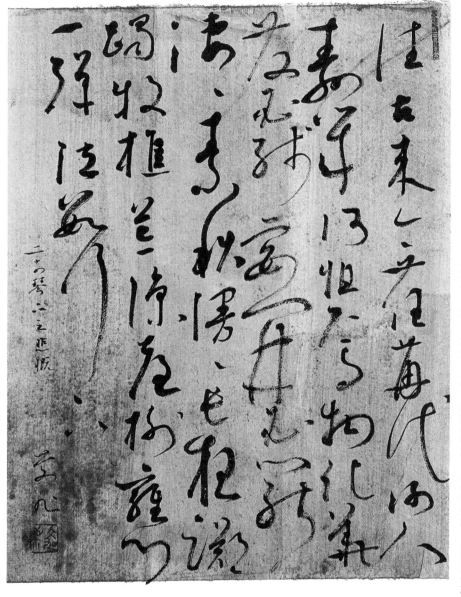

悲慨

往古來今，荏苒代謝。人壽幾何，怛焉物化。華髮必殘，宴開必罷。淒淒素秋，漫漫長夜。躑躅牧樵，荒涼臺榭。雍門一彈，泣數行下。

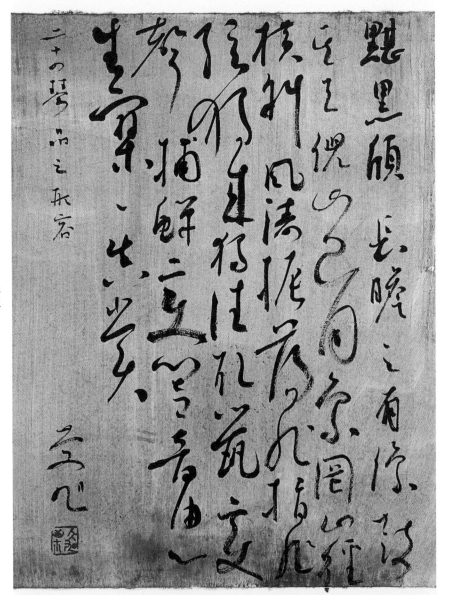

二十四琴品之形容

形容

黧黑�長，瞻之有像。鼓其天倪，豈同象罔。山徑橫斜，風濤振蕩。

非指非弦，獨來獨往。取鼠變聲，捕蟬變響。音由心生，寥寥真賞。

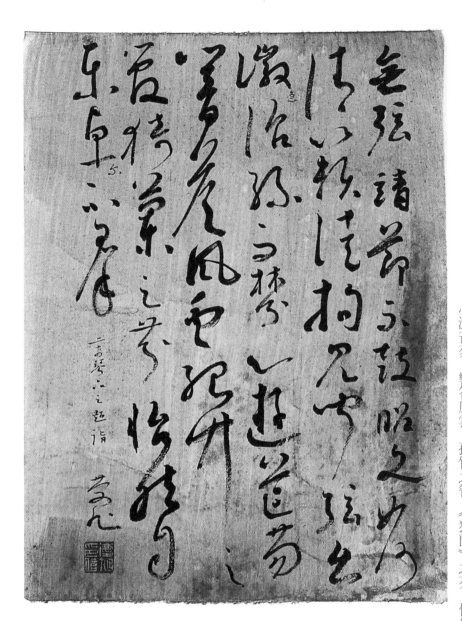

超詣

無弦靖節，不鼓昭文。如何清籟，徒拘見聞。弦幺徽急，治絲而棼。

心游芒芴，響答風雲。孤竹之管，《猗蘭》之芬。怡然自樂，卓爾不群。

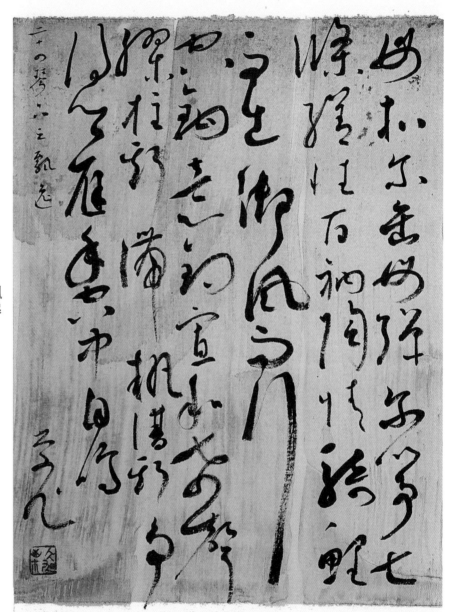

飄逸

毋扣爾缶，毋彈爾箏。七條繕性，百衲陶情。騎鯉而出，御風而行。

空鈎意釣，寡和希聲。膠柱斯滯，執譜斯争。得心應手，空中自鳴。

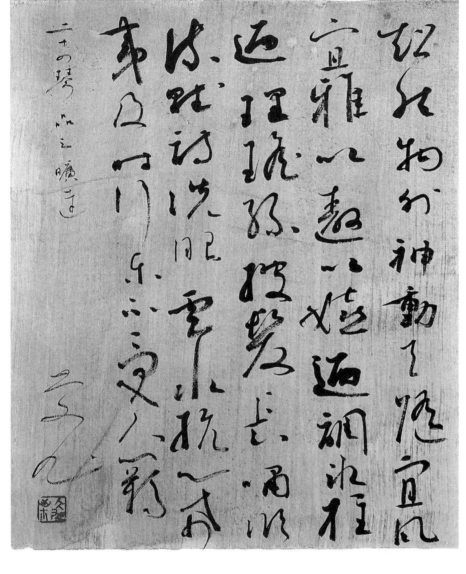

曠達

超然物外，神動天隨。宜風宜雅，以遨以嬉。乃調冰柱，乃理瑤絲。披髮長嘯，臨流賦詩。洗眼雲水，抗心希夷。及時行樂，不受人羈。

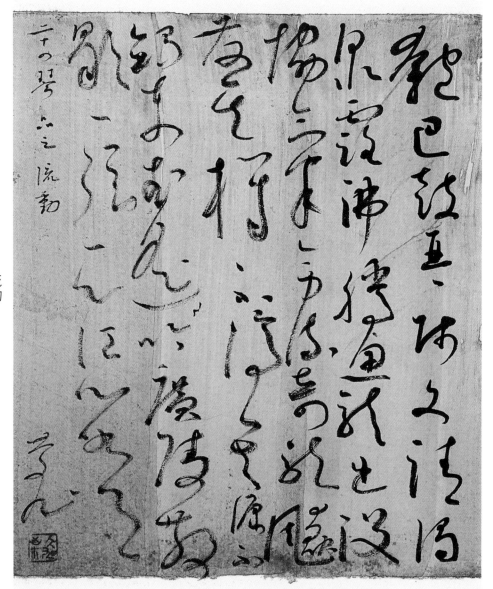

流動

匏巴鼓琴，師文請謁。泉露沸騰，魚龍出沒。協氣旁流，奇龍飈發。

其機不停，其源不竭。《東武吟》遙，《廣陵散》歇。一弦一心，江心水月。

圖書在版編目（ＣＩＰ）數據

夢回"二王"：行草詩書畫琴二十四品 / 慶旭著
． 杭州：西泠印社出版社，2023.10
ISBN 978-7-5508-4328-8

Ⅰ．①夢… Ⅱ．①慶… Ⅲ．①行草－法書－作品集－
中國－現代 Ⅳ．①J292.28

中國國家版本館CIP數據核字(2023)第204539號

夢回『二王』：行草詩書畫琴二十四品

慶旭 著

出品人　江吟
責任編輯　李寒晴
責任出版　馮斌强
責任校對　徐岫
裝幀設計　王欣
出版發行　西泠印社出版社
（杭州市西湖文化廣場三十二號五樓　郵政編碼　三一〇〇一四）
經銷　全國新華書店
製版　杭州如一圖文製作有限公司
印刷　浙江海虹彩色印務有限公司
開本　八八九毫米乘一一九四毫米　十六開
字數　一百千字
印張　七点二五
印數　〇〇〇一－二〇〇〇
書號　ISBN 978-7-5508-4328-8
版次　二〇二三年十月第一版　第一次印刷
定價　捌拾捌圓